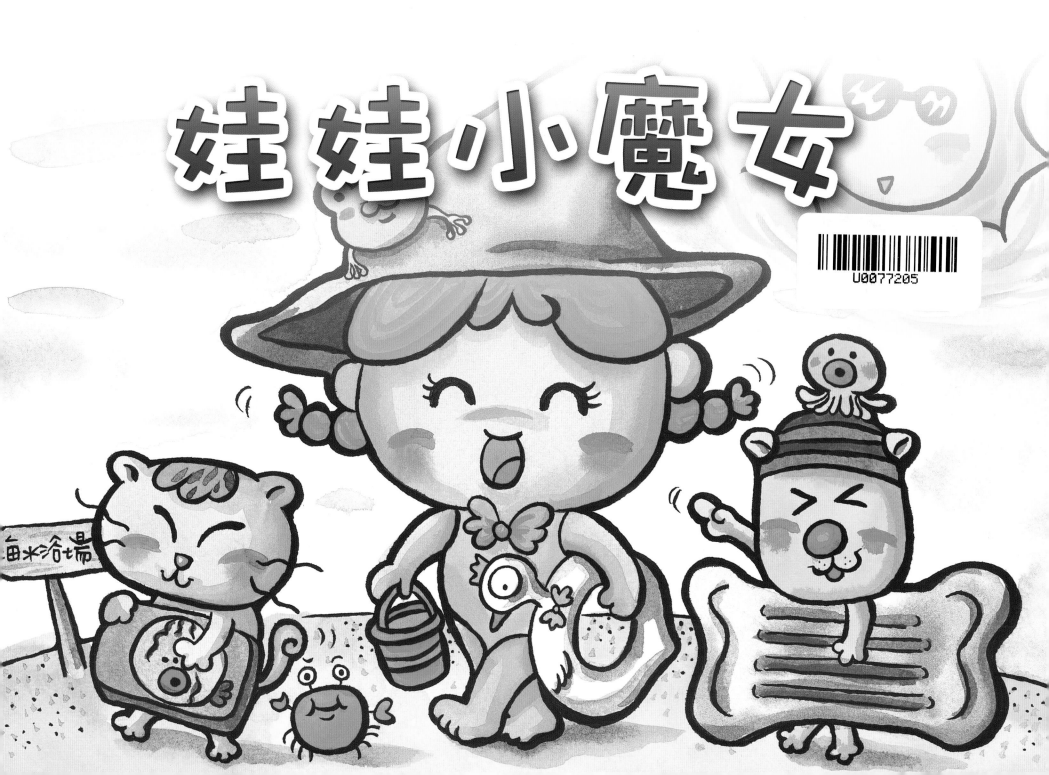

作者簡介

吳幸如

現任：台南應用科技大學幼兒保育系助理教授
社團法人中華國際兒童產業暨教育協會創會理事長
中國國家職業培訓技術指導師（OSTA/CETIC）
潯洣國際嬰幼兒美感教學系統執行長
第十二屆台灣奧福教育協會副理事長暨秘書長
國際嬰幼兒律動輕瑜伽（IBESY）創辦人
台灣幼兒早期教育協會理事
台灣國際嬰幼兒發展協會教育委員
台南市基督教青年會兒少委員會委員
高雄市旗山區圓潭國小校務發展顧問
中國文化大學推廣教育中心母嬰美育課程證照班講師
國際奧福Orff／美國Kindermusik／嬰幼兒音樂藝術國際證照培訓講師

　　加拿大多倫多大學皇家音樂學院畢業，獲鋼琴演奏與理論教師特優雙文憑，並取得音樂藝術教育碩士學位，修習奧福、達克羅茲、高大宜等完整課程培訓，多年來從事兒童美感教育課程之研發與證照推廣，亦為潯洣國際事業有限公司副總經理暨美育教學執行長。多次參與國際音樂治療研習，引發音樂治療在兒童與特教領域應用的興趣，赴美研修音樂治療課程，為美國音樂治療學會（AMTA）會員，並獲美國表達性藝術音樂治療（EAMT）證照、英國（TMTS）按摩治療師協會與加拿大（EAMT）按摩培訓學校認證講師資格。持續推廣兒童音樂教育二十餘年，受邀於中國山東、杭州、北京、西安、寧波等地擔任音樂與藝術師資培訓課程講師，多次主持國中、國小、幼教音樂師資培訓、擔任幼托中心機構之督導，與各縣市教育局主辦「美感教育」師資養成計畫。曾任台灣音樂輔助治療協會理事，受邀於楠梓特殊學校、南部精神醫療院所、特教機構、養護中心等從事音樂治療之輔導工作，及各大醫療機構的音樂治療與實務課程之講授分享與示範演練，專業之音樂著作多達十餘冊。

　　目前任職於台南應用科技大學幼兒保育系，教授音樂教育概論、美感教育、兒童音樂治療、音樂課程設計、創造性肢體律動、幼兒肢體開發、創造性音樂戲劇、嬰幼兒按摩與律動輕瑜伽、嬰幼兒音樂手語歌謠、親子音樂活動理論與實務、非洲鼓樂舞蹈、社區音樂活動推廣等課程。

哈佛幼兒教育機構

　　哈佛幼兒教育機構致力於幼兒教育的實踐與研究逾二十年，師資群皆持有零至三歲、三至六歲混齡教學之國際蒙特梭利協會執照〔Association Montessori International（AMI）〕。本機構在幼兒藝術活動推廣上亦達十年之久，秉持一貫的認真態度，與幸如老師合作策劃了這一系列「表達性藝術幼兒音樂課程」，期能為國內幼托園所音樂教學活動找到適合的教材，為幼教工作者的努力留下記錄。

繪者簡介

賴虹年【西瓜魚】

台南科技大學視覺傳達設計系　　　　千展圖書文化有限公司美編人員
　　　　　　　　　　　　　　　　　　兼職兒童插畫

1

指導語

　　本系列之表達性藝術幼兒音樂課程系列分為小班、中班、大班「教學指導手冊」兩本與「幼兒音樂課本」六本。「幼兒音樂課本」須搭配同系列的「表達性藝術幼兒音樂教學指導手冊」來實施教學，每一主題單元都可以當成主題性的課程，或成為原有的音樂課程的教學補充資料。甚至中、大班的單元內容可以延伸應用至國小一、二年級「九年一貫課程之藝術與人文」的領域裡。

　　「幼兒音樂課本」，筆者希望提供的是一本幼兒學習成長的紀錄本，課本裡將保留幼兒藝術作品與音樂活動中為幼兒所拍攝的照片，希望指導老師們能用心參與幼兒的學習過程，豐富幼兒們的童年記憶。所以照相留影是不可或缺的一環，一步一腳印，讓幼兒擁有一份美好的回憶。中、大班的「幼兒音樂課本」會附上節奏卡，可以請幼兒拆下後收放於課本封底的紙袋裡，指導老師可以視課程的需要來搭配使用，課本封面後附有書籤，老師可請幼兒放置於上課結束之該頁，以便下次翻看。此外，每本課本中會附上獎勵小貼紙，可以請幼兒在每一單元課程結束後，撕下一張，貼於目錄的小方格中，代表他已完成此課程。

　　人文藝術的涵養與教育必須從幼兒時期開始培養，才能達到事半功倍的效果。日後致力於開發教學資源與學習是筆者努力的目標，由於個人才疏學淺，在課程的規劃與設計上或有不盡完善之處，還請先進們與讀者不吝指教。

目錄

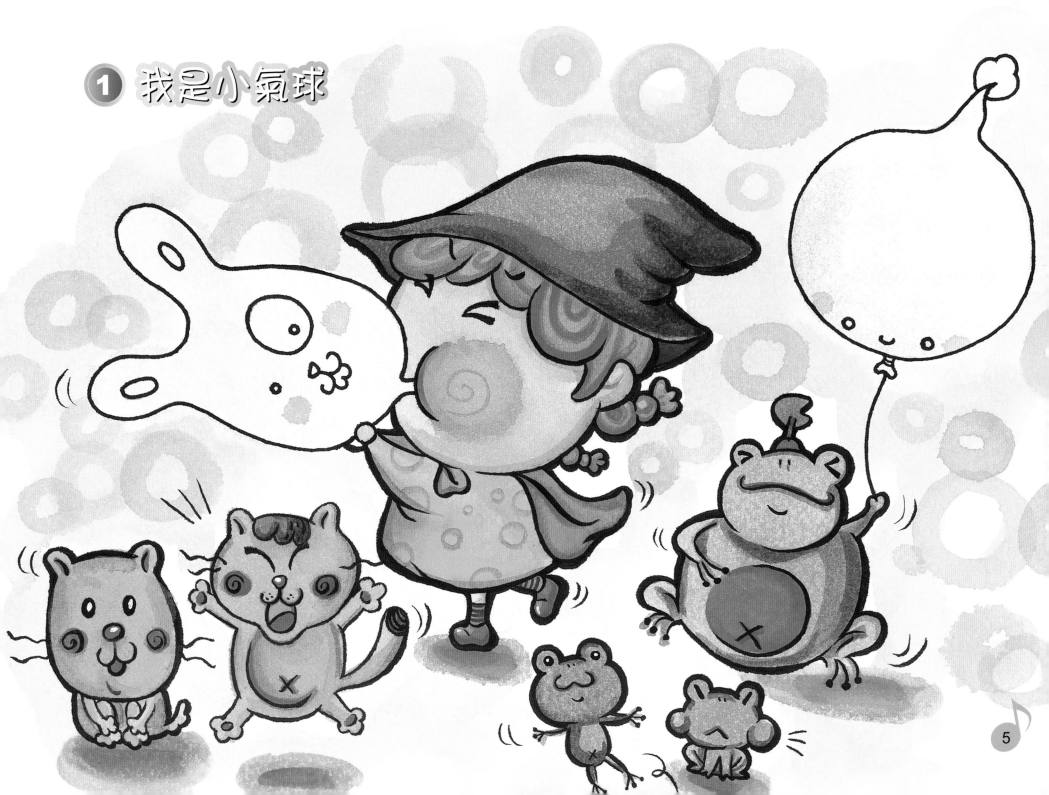

7

4 糖梅仙子

5 花仙子

Intro.

6 魔音圖畫

照片黏貼處

7 我是一隻小小鳥

8 魔幻華爾滋

17

⑩ 天鵝湖

18

21

13 媽媽的禮物

23

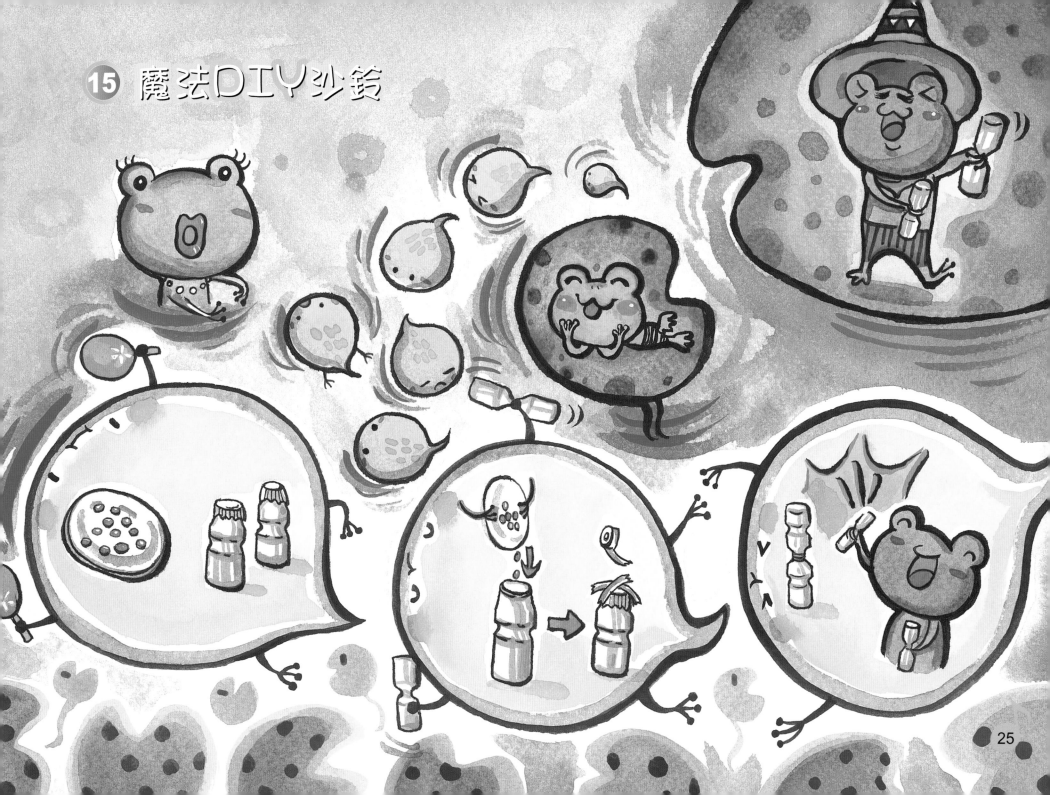

膠水黏貼處

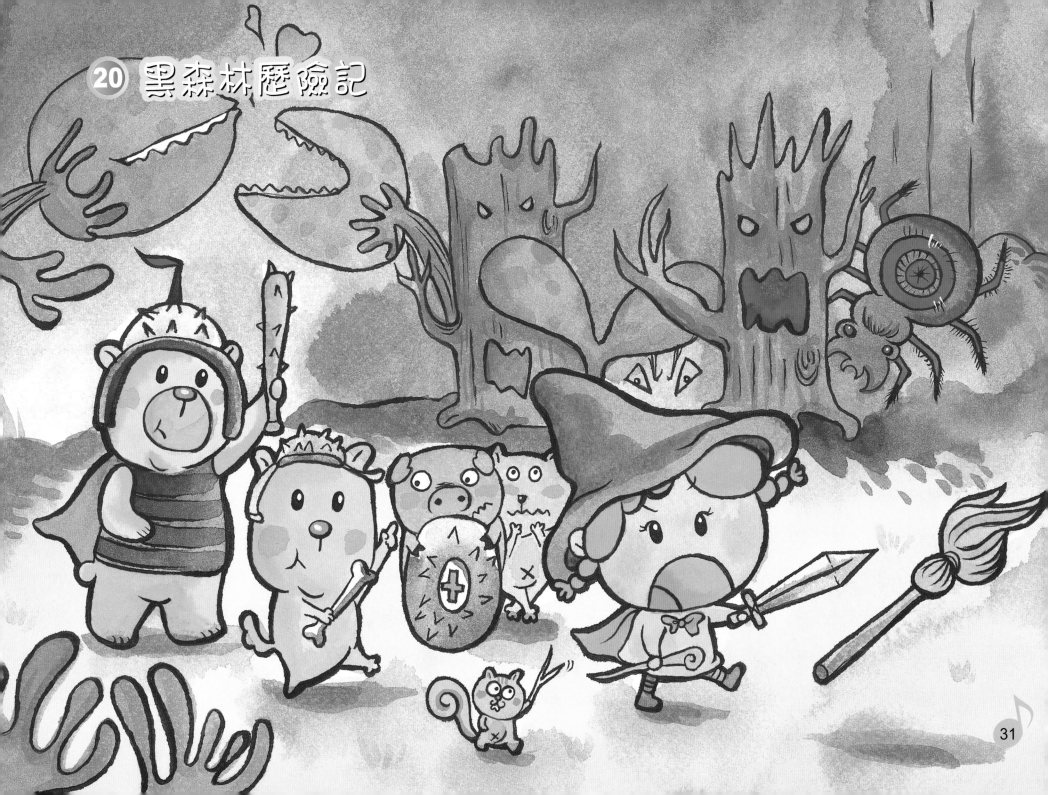

20 黑森林歷險記

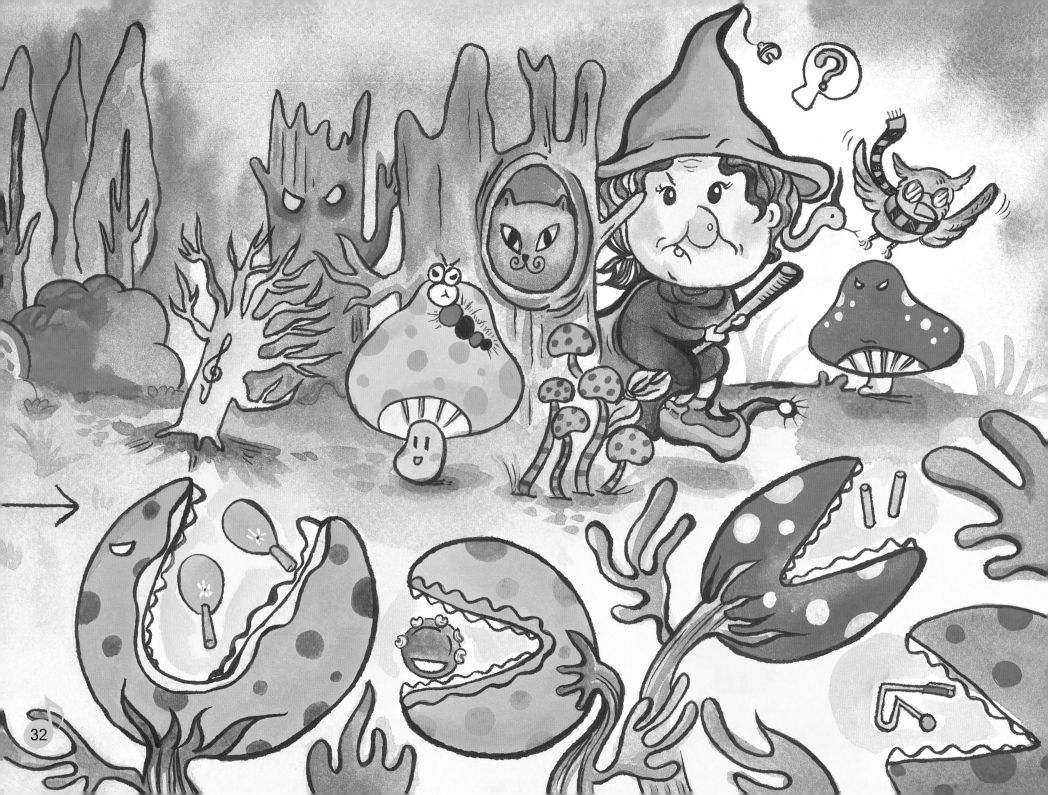

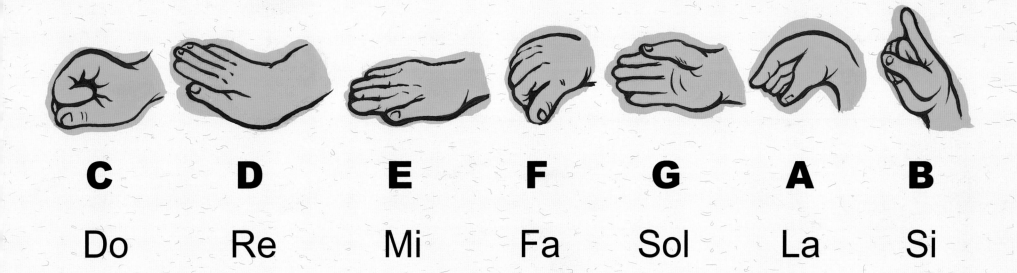

C **D** **E** **F** **G** **A** **B**

Do Re Mi Fa Sol La Si

certificate

結業證書

幼兒照片
黏貼處

恭喜 ＿＿＿＿＿＿＿完成了

【表達性藝術幼兒音樂課程—娃娃小魔女（下）】

請繼續加油哦！

指導老師 ＿＿＿＿＿＿＿ 園所長 ＿＿＿＿＿＿＿＿＿

＿＿＿年＿＿＿月＿＿＿日

表達性藝術幼兒音樂課程系列 6

幼兒音樂課本 — 娃娃小魔女【小班；下冊】

作　　者：吳幸如

繪　　者：賴虹年

策　　劃：哈佛幼兒教育機構

執行編輯：陳文玲

總　編　輯：林敬堯

發　行　人：洪有義

出　版　者：心理出版社股份有限公司

地　　址：231 新北市新店區光明街 288 號 7 樓

電　　話：(02) 29150566

傳　　真：(02) 29152928

郵撥帳號：19293172　心理出版社股份有限公司

網　　址：http://www.psy.com.tw

電子信箱：psychoco@ms15.hinet.net

駐美代表：Lisa Wu　(lisawu99@optonline.net)

排　版　者：辰皓國際出版製作有限公司

印　刷　者：辰皓國際出版製作有限公司

初版一刷：2006 年 11 月

初版二刷：2019 年 7 月

I S B N：978-957-702-966-9

定　　價：新台幣 300 元

56006